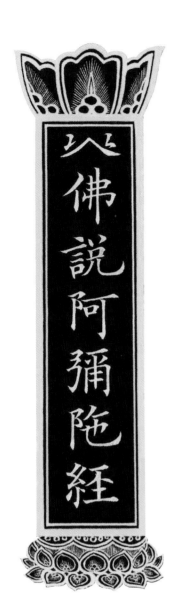

佛說阿彌陀經

외길 김경호

불자들아,

항상 한결같은 마음으로 대승의 경과 율을 받아 지니고 읽고 외우며, 가죽을 벗겨서 종이를 삼고, 뼛 속의 기름으로 벼루의 물을 삼고, 뼈를 쪼개어 붓을 삼아서 부처님의 계를 사경하여야 하며, 나무껍질과 종이와 비단과 흰 천과 대에 사경하여 지니되 칠보와 좋은 향과 온갖 보배로 주머니나 함을 만들어 경전과 율문을 보관해야 하느니라.

이같이 법답게 공양하지 아니하면 죄가 되느니라.

〈범망경 보살계본〉

□ 일러두기

1. 이 책은 저자의 『감지금니〈아미타경 · 아미타불48대원〉』 합부 작품집을 겸한 교본으로 편집하였습니다.
2. 고려시대에 사성된 2점의 〈아미타경〉 사경을 첨부(p.30~p.31)하여 참고할 수 있도록 하였습니다.
3. 이 책의 텍스트 작품 〈아미타경〉은 1572년 간행된 德周寺本에 여러 판본을 참고하여 사경하였습니다.
4. 이 책의 텍스트 작품 〈아미타불48대원〉은 한문 원본에 기존의 여러 번역본을 참고하였습니다.
5. 〈아미타경〉 변상도의 제작과정을 일부 수록(p.87)하여 따라 그리는 데 참고할 수 있도록 하였습니다.
6. 따라 사경하는 부분의 우측에는 한자의 음을 표기하여 사경하면서 한자를 익힐 수 있도록 하였습니다.
7. 전반부의 작품 수록 부분은 원작품과 같은 크기로 편집하였습니다.
 * 다만 상 · 하 여백(천두관과 지각관)은 약간 잘렸고 앞 · 뒤 표지는 완전한 수록을 위해 약간 축소하였습니다.)
8. 따라 사경하는 부분은 저자의 작품 원본과 확대본 2종으로 사경할 수 있도록 편집하였습니다.

Ⅰ. 제1부 : 저자의 작품(p.8~p.29)

　　　　【이하 () 안의 치수는 상 · 하 여백을 모두 뺀 실제 사이즈입니다.】

1. 원 작품과 같이 앞표지-사성기난-신장도-변상도-아미타경-아미타불48대원-사성기-뒷표지 그대로 실었습니다.
2. 저자의 작품 사성기를 그대로 수록(p.27~p.28)하여 사경수행자들이 직접 작성하는데 참고할 수 있도록 하였습니다.
3. 저자의 『감지금니〈아미타경 · 아미타불48대원〉』 합부 작품의 각 부분의 크기는 다음과 같습니다.
 * 전체 : 세로 31.1cm × 가로 455.5cm
 * 각 절면 : 세로 31.1cm × 가로 10.85cm
 * 표지 : 세로 31.35cm × 가로 11.05cm
 * 사성기난의 장엄 : (23.6cm × 11.0cm)
 * 신장도 : (20.5cm × 19.7cm)
 * 변상도 : (20.5cm × 21.3cm)
 * 아미타경 경문 : 22절면, 아미타불48대원 : 9절면 (가로 97.5cm)
 　　　　　　　천지간 20.5cm, 천두 : 6.3cm, 지각 : 4.3cm
 　　　　　　　– 경문의 결계(천두 및 지각) 장엄을 제외한 순수 경문 부분 : 17.0cm
 * 사성기 : 3절면 (가로 32.4cm)
 * 1행 서사 자수 : 기본 17자

Ⅱ. 제2부 : 사경할 부분(p.33~p.86)

1. 사경을 마친 후 각 페이지 안쪽의 점선을 따라 잘라서 묶으면 한 권의 사경작품이 될 수 있도록 편집하였습니다.
 (이후 불상의 복장이나 탑, 혹은 청정한 장소에 여법하게 봉안하시면 됩니다.)
2. 앞표지(p.33)와 뒷표지(p.86)는 저자의 『자지금니〈관세음보살42수진언〉』 작품의 표지로 편집하였습니다.
3. 표지와 사성기 장엄난, 신장도, 변상도도 따라 그릴 수 있도록 편집하였으니 정성을 다해 그려보십시요.
4. p.37, p.59의 사성기 장엄난은 사경수행자 개개인의 발원을 적을 수 있도록 비워두었습니다.
5. 연필 · 볼펜 · 네임펜 · 붓펜 등 사경수행자 취향과 능력에 따라 선택 사용하시면 됩니다.

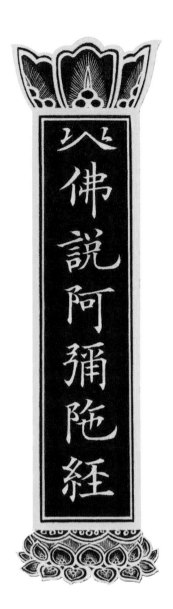

佛説阿彌陀経

『전통사경 교본 시리즈 5』를 출간하며

그러므로 온갖 곳에서 이 진언을 구하여 사경하고, 사경한 후에는 큰 길가에 있는 탑 속에 봉안하여 오고가는 모든 중생들과 새와 짐승과 나비·파리·개미 같은 미물에 이르기까지 모두 지옥이나 여러 나쁜 갈래를 여의고 천궁에 태어나서 항상 숙명통을 얻고 물러섬이 없도록 하라.

〈무구정광대다라니경〉

또 어떤 사람이 깊은 신심으로 이 열 가지 원을 받아 지녀 읽고 외우거나 한 게송만이라도 사경한다면, 무간지옥에 떨어질 죄라도 즉시 소멸되고 이 세상에서 받은 몸과 마음의 모든 병과 모든 고뇌와 아주 작은 악업까지라도 모두 다 소멸될 것이다.

〈화엄경 보현행원품〉

가장 여법하고 수승한 사경수행법은?

필자의 평생 화두입니다.

많은 대승 경전에서는 사경의 공덕을 무한 강조하고 있습니다. 자신이 직접 사경을 하는 것은 물론이고 남에게 사경을 하도록 권하는 일조차도 부처님 면전에서 부처님과 비구들을 공양하는 것과 같다고 강조합니다. 심지어는 직접 사경을 하거나 남에게 사경을 하도록 하는 일이 탑과 승방을 짓거나 승가에 공양하는 일보다 수승하다고까지 설하고 있습니다.

이렇게 경전에서 사경의 무량공덕을 강조하는 이유는 사경이 전법과 교화의 핵심이자 공양 중의 으뜸인 법공양, 즉 법사리를 조성하는 성스럽고 수승한 수행이기 때문입니다.
그러한 까닭에 불교 전래 직후부터 고려시대에 이르기까지 1,200여 년 동안 우리 선조들은 최상의 여법한 사경의 방법을 모색해 왔습니다. 그러한 노력의 집적이 바로 전통사경입니다.
그럼에도 불구하고 전통사경에 대한 기록과 자료의 발굴은 현재까지도 너무나 미흡한 상태입니다. 따라서 현 시점에서 전통사경의 수수께끼를 풀 수 있는 자료는 조상들이 남긴 사경유물에 있다고 할 수 있을 것 같습니다. 전통사경 연구에 더욱 박차를 가해야 하는 이유입니다.

필자는 그동안 전통사경의 연구를 통해 가장 여법한 사경수행의 길잡이 역할을 할 수 있는 사경수행법의 기초 수립에 정진해 왔습니다. 보다 깊은 내용을 알고자 하시는 분들을 위해 필자의 저간의 연구 결과를 대략 소개하면 다음과 같습니다.

신심이 있어 수지·독송하고 이를 사경하거나 남으로 하여금 사경을 하도록 하며, 경전에 꽃과 향과 말향 뿌리고 須曼·瞻蔔과 阿提目多伽의 기름을 늘 태워서 이리 공양하는 자는 무량공덕 얻으리니 하늘이 가없는 것과 같이 그 복 또한 그와 같으리라.

〈법화경 분별공덕품〉

만일 선남자·선여인·비구·비구니·우바새·우바이가 이 경전을 사경하면 저 구십구백천 구지 수의 깨알처럼 많은 여래께서 말씀하신 경전을 사경하는 것이 될 것이며, 저 구십구백천 구지 수의 깨알처럼 많은 여래께 선근을 심은 것이니 저들 여래께서 호념하고 섭수해 주신느니라.

〈일체여래심비밀전신사리보협인다라니경〉

1. 연재

□ 2002.2.~2006.3. : 『월간서예』, 「사경」 연재

□ 2003.3.~2006.2. : 『월간서예문화』, 「한국 사경서체에 관한 연구」 연재

□ 2005.7.~2006.1. : 불교tv 『또 다른 수행, 寫經』 강의 (총 25회)

□ 2006.9.~2015.12. : 『월간서예』, 「사경의 기법」 연재

□ 2009.1.~2010.12. : 『월간묵가』, 「사경 100문 100답」 연재

□ 2013.4.~현재 : 『월간서예문인화』, 「외길 김경호의 사경작품 분석과 실제」 연재 중

□ 2009.6.~현재 : 『월간 禪으로 가는길』, 「사경」, 「사경의 기법」 재 연재 중

2. 저서·공저

□ 공저 : 『수행법연구』(조계종출판사) : '사경수행법', 『수행문답』(법보신문사) : '사경' 부문 집필

□ 저서 : 사경개론서 『한국의 사경』(2006), 사경작품 해제시리즈 ①『〈천부경·삼성기〉』(2015)

□ 작품집(2002, 2007, 2008)·전통사경교본시리즈 ①, ②, ③, ④·전통사경본시리즈 ①, ②

□ 기타 : 『외길 김경호 전통사경, 그 法古創新의 세계』(2016), 외길 김경호 쓴 『千字文』(2016) 등

최근 사경수행 인구가 급격히 늘어감에 따라 이제는 사경수행자들의 길잡이 역할을 할 수 있는 사경수행법의 기본을 담은 각각의 경전에 대한 교본과 사경본이 절실히 필요한 시점이 되었다고 생각합니다. 이 교본 또한 그러한 시절인연의 도래에 따른 다섯 번째 기획물입니다.

아무쪼록 필자의 전통사경 교본과 사경본들이 보다 여법하고 수승한 사경수행을 원하는 모든 사경수행자님께 다소나마 도움이 되길 기원합니다.

2017년 1월

외길 김경호 두손모음

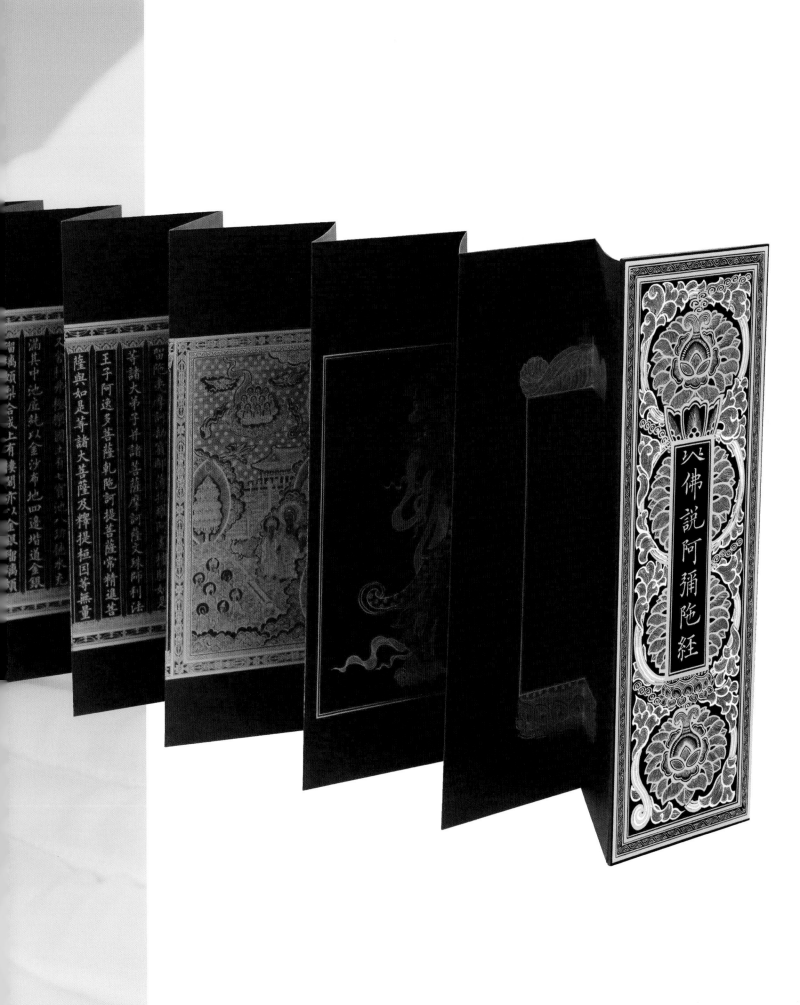

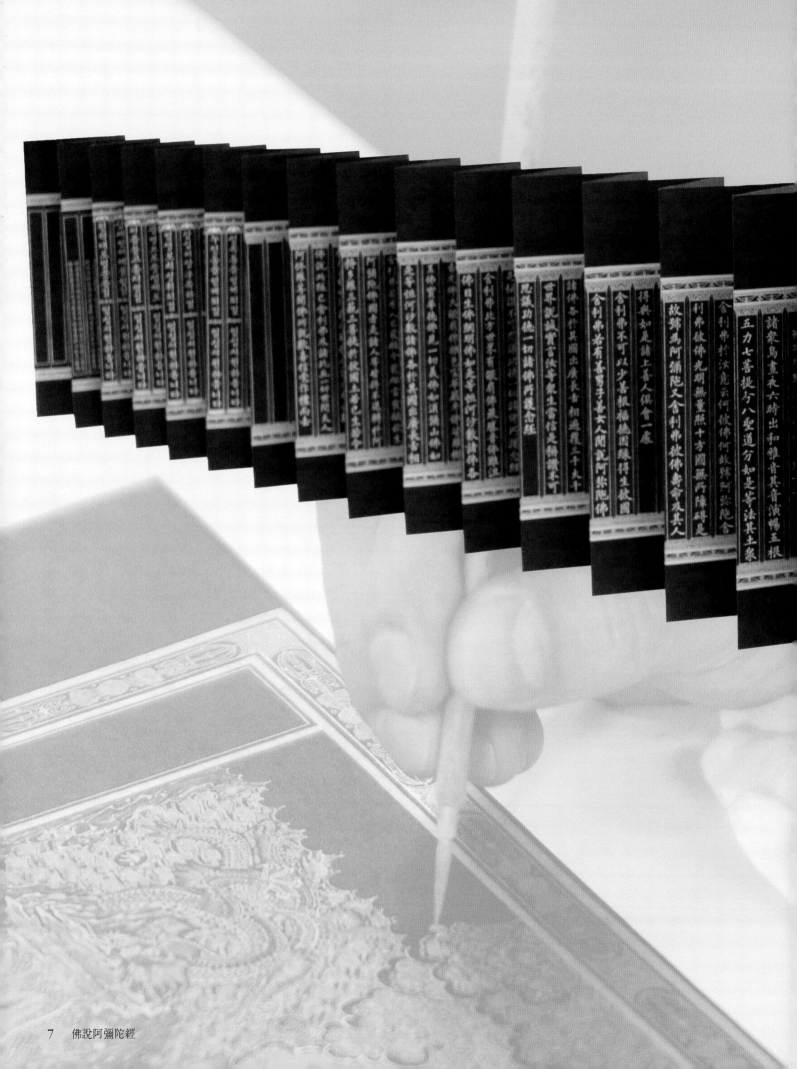

佛説阿彌陀経

이 장엄난은 차후 이 작품을 소장하는 분을 위한 축원을 서사할 공간입니다.

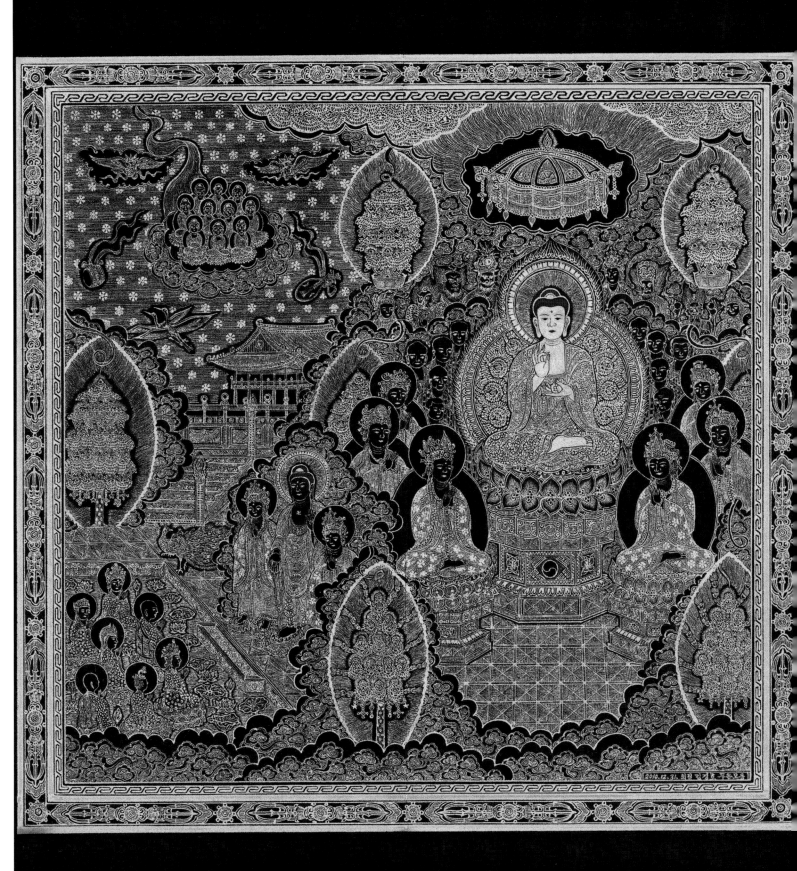

佛說阿彌陀經

三藏法師鳩摩羅什 詔譯

如是我聞一時佛在舍衛國祇樹給孤獨園

與大比丘僧千二百五十人俱皆是大阿羅

漢眾所知識

長老舍利弗摩訶目揵連摩訶迦葉摩訶迦

旃延摩訶拘絺羅離婆多周利槃陀伽難陀

阿難陀羅睺羅憍梵波提賓頭盧頗羅墮迦

留陀夷摩訶劫賓那薄拘羅阿㝹樓馱如是

等諸大弟子并諸菩薩摩訶薩文殊師利法

王子阿逸多菩薩乾陀訶提菩薩常精進菩

薩與如是等諸大菩薩及釋提桓因等無量

諸天大眾俱

爾時佛告長老舍利弗從是西方過十萬億

佛土有世界名曰極樂其土有佛號阿彌陀

今現在說法

舍利弗彼土何故名為極樂其國眾生無有

眾苦但受諸樂故名極樂又舍利弗極樂國

周匝圍繞是故彼國名為極樂

土七重欄楯七重羅網七重行樹皆是四寶

又舍利弗極樂國土有七寶池八功德水充

滿其中池底純以金沙布地四邊階道金銀

瑠璃頗梨合成上有樓閣亦以金銀瑠璃頗

梨硨磲赤珠碼碯而嚴飾之池中蓮華大如

車輪青色青光黃色黃光赤色赤光白色白

光微妙香潔舍利弗極樂國土成就如是功

德莊嚴

又舍利弗彼佛国土常作天樂黃金為地晝

夜六時雨天曼陁羅華其土眾生常以清旦

各以衣祴盛眾妙華供養他方十万億佛即

以食時還到本國飯食經行舍利弗極樂國

土成就如是功德莊嚴

復次舍利弗彼國常有種種奇妙雜色之鳥

白鶴孔雀鸚鵡舍利迦陵頻伽共命之鳥是

諸眾鳥晝夜六時出和雅音其音演暢五根

五力七菩提分八聖道分如是等法其土眾

生聞是音已皆悉念佛念法念僧

舍利弗汝勿謂此鳥實是罪報所生所以者

何彼佛國土無三惡道舍利弗其佛國土尚

無三惡道之名何況有實是諸眾鳥皆是阿

彌陀佛欲令法音宣流變化所作

舍利弗彼佛國土微風吹動諸寶行樹及寶

羅網出微妙音譬如百千種樂同時俱作聞

是音者自然皆生念佛念法念僧之心舍利

弗其佛國土成就如是功德莊嚴

舍利弗於汝意云何彼佛何故號阿彌陀舍

利弗彼佛光明無量照十方國無所障碍是

故號為阿彌陀又舍利弗彼佛壽命及其人

民無量無邊阿僧祇劫故名阿彌陀

舍利弗阿彌陀佛成佛以來於今十劫又舍

利弗彼佛有无量無邊聲聞弟子皆阿羅漢

非是算數之所能知諸菩薩眾亦復如是舍

利弗彼佛國土成就如是功德莊嚴

又舍利弗極樂國土眾生生者皆是阿鞞跋

致其中多有一生補處其數甚多非是算數

所能知之但可以無量無邊阿僧祇說舍利

弗眾生聞者應當發願願生彼國所以者何

得與如是諸上善人俱會一處

舍利弗不可以少善根福德因緣得生彼國

舍利弗若有善男子善女人聞說阿弥陀佛

16

執持名號若一日若二日若三日若四日若

五日若六日若七日一心不亂其人臨命終

時阿彌陀佛與諸聖眾現在其前是人終時

心不顛倒即得往生阿彌陀佛極樂國土

舍利弗我見是利故說此言若有眾生聞是

說者應當發願生彼國土

舍利弗如我今者讚歎阿彌陀佛不可思議

功德之利東方亦有阿閦鞞佛須彌相佛大

須彌佛須彌光佛妙音佛如是等恒河沙數

諸佛各於其國出廣長舌相遍覆三千大千

世界說誠實言汝等眾生當信是稱讚不可

思議功德一切諸佛所護念經

舍利弗南方世界有日月燈佛名聞光佛大
燄肩佛須彌燈佛無量精進佛如是等恒河
沙數諸佛各於其國出廣長舌相遍覆三千
大千世界說誠實言汝等眾生當信是稱讚
不可思議功德一切諸佛所護念經
舍利弗西方世界有無量壽佛無量相佛無
量幢佛大光佛大明佛寶相佛淨光佛如是
等恒河沙數諸佛各於其國出廣長舌相遍
覆三千大千世界說誠實言汝等眾生當信
是稱讚不可思議功德一切諸佛所護念經
舍利弗北方世界有燄肩佛最勝音佛難沮
佛日生佛網明佛如是等恒河沙數諸佛各

於其國出廣長舌相遍覆三千大千世界說

誠實言汝等眾生當信是稱讚不可思議功

德一切諸佛所護念經

舍利弗下方世界有師子佛名聞佛名光佛

達磨佛法幢佛持法佛如是等恒河沙數諸

佛各於其國出廣長舌相遍覆三千大千世

界說誠實言汝等眾生當信是稱讚不可思

議功德一切諸佛所護念經

舍利弗上方世界有梵音佛宿王佛香上佛

香光佛大餤肩佛雜色寶華嚴身佛娑羅樹

王佛寶華德佛見一切義佛如須彌山佛如

是等恒河沙數諸佛各於其國出廣長舌相

遍覆三千大千世界說誠實言汝等眾生當

信是稱讚不可思議功德一切諸佛所護念

経

舍利弗於汝意云何何故名為一切諸佛所

護念経舍利弗若有善男子善女人聞是経

受持者及聞諸佛名者是諸善男子善女人

諸為一切諸佛之所護念皆得不退轉於阿

耨多羅三藐三菩提是故舍利弗汝等皆當

信受我語及諸佛所說

舍利弗若有人已發願今發願當發願欲生

阿彌陀佛國者是諸人等皆得不退轉於阿

耨多羅三藐三菩提於彼國土若已生若今

生若當生是故舍利弗諸善男子善女人若

有信者應當發願生彼國土

舍利弗如我今者稱讚諸佛不可思議功德

彼諸佛等亦稱讚我不可思議功德而作是

言釋迦牟尼佛能為甚難希有之事能於娑

婆國土五濁惡世劫濁見濁煩惱濁衆生濁

命濁中得阿耨多羅三藐三菩提為諸衆生

說是一切世間難信之法舍利弗當知我於

五濁惡世行此難事得阿耨多羅三藐三菩

提為一切世間說此難信之法是為甚難

佛說此經已舍利弗及諸比丘一切世間天人

阿修羅等聞佛所說歡喜信受作禮而去

佛說阿彌陀經

南無阿彌多婆夜哆他伽哆夜哆地夜他阿

彌唎都婆毘阿彌唎哆悉耽婆毘阿彌唎哆

毘迦蘭帝阿彌唎哆毗迦蘭哆伽彌膩伽伽

那和多迦隸莎婆訶

아미타불 사십팔대원

외길 김경호 삼가 의역

삼악도의 불행 없길

일심서원 하옵니다

삼악도에 불생하길

일심서원 하옵니다

금빛광명 현현하길

일심서원 하옵니다

한결같이 수승하길

일심서원 하옵니다

숙명통을 얻게 되길

일심서원 하옵니다

천안통을 얻게 되길

일심서원 하옵니다

천이통을 얻게 되길

일심서원 하옵니다

타심통을 얻게 되길

일심서원 하옵니다

신족통을 얻게 되길

일심서원 하옵니다

누진통을 얻게 되길

일심서원 하옵니다

현생정각 이뤄지길

일심서원 하옵니다

무량광명 비춰지길

일심서원 하옵니다

무한수명 성취되길

일심서원 하옵니다

성문연각 무수하길

일심서원 하옵니다

중생수명무량하길

일심서원 하옵니다

좋은일만 항상있길

일심서원 하옵니다

시방제불 찬탄받길

일심서원 하옵니다

십념왕생 성취되길

일심서원 하옵니다

임종시에 내영접인

일심서원 하옵니다

지심회향 극락왕생

일심서원 하옵니다

삼십이상 구족하길

일심서원 하옵니다

일생보처 성취되길

일심서원 하옵니다

제불님께 공양하길
일심서원 하옵니다

여의하게 공양하길
일심서원 하옵니다

일체지로 연설하길
일심서원 하옵니다

나라연몸 얻게 되길
일심서원 하옵니다

일체만물 장엄하길
일심서원 하옵니다

보배나무 광명보길
일심서원 하옵니다

변재지혜 성취되길
일심서원 하옵니다

변재지혜 무량하길
일심서원 하옵니다

청정국토 비춰보길
일심서원 하옵니다

장엄국토 성취되길
일심서원 하옵니다

광명으로 중생제도
일심서원 하옵니다

이름듣고 총지얻길
일심서원 하옵니다

여인몸을 벗어나길 일심서원 하옵니다

이름듣고 성불하길 일심서원 하옵니다

인천모두 공경하길 일심서원 하옵니다

의식주가 여의하길 일심서원 하옵니다

기쁨충만 번뇌소멸 일심서원 하옵니다

시방제불 정토보길 일심서원 하옵니다

육근모두 구족하길 일심서원 하옵니다

삼매중의 제불공양 일심서원 하옵니다

좋은가문 태어나길 일심서원 하옵니다

선근공덕 구족하길 일심서원 하옵니다

삼매얻어 제불뵙길 일심서원 하옵니다

원력대로 법문듣길 일심서원 하옵니다

불퇴전의 자리 얻길 일심서원 하옵니다

삼법인을 증득하길 일심서원 하옵니다

아미타불 사십팔대원

이 작품은 대장경 천년 세계 문화축전 지식문명관 금사경특별초대전을 위하여 제작을 시작하였다

이천십일년 이월 제작에 착수하여 두꾸물 물 출 닉달 일차로 변상도와 경문까지만을 완성한 상태에서

유월에 한국문화재단 보호재단에서 특별히 개최된 제육회 한국사경연구회원전에서 첫선을 보였다.

전시를 마친 후 이차 작업을 시작하여 약두달걸려 표지와 사성기 난및 신장도까지 모두 완성하였다

그리고 같은 해 시월 일일부터 삼십일까지 진행된 세계서예전북비엔날레 사경전 커미셔너를 맡아

대장경천년 세계문화축전에서 전시하려고 했던 처음 제획을 수정 국립전주박물관에서 전시했던

아미타불사십팔대원부분을 삼차로 추가 제작하였다

아미타불사십팔대원을 장엄하던 도중에 이 부분으로 오월 십삼일 미술세계 금사경제작시연회가 졌고

이천십육년 시월 예정의 전통사경회고전을 위해 이천십육년 칠월 십일 최종완성에 이르게 되었다

단기 사삼사구년 칠월 십오일 제작내력서 사미치며 김지금니《아미타경》사성공덕 제중생에게 회향하니

아미타불무한가피로 현생극락하루속히 이뤄지이다.

한국전통사경연구원 사경실에서
외길 김경호 두손모음

〈아미타경〉 발원게

十方三世佛	시방삼세 부처님 중에서
阿彌陀第一	아미타 부처님 제일이어라
九品度衆生	극락세계 건설하여 중생을 제도하니
威德無窮極	위엄과 덕망 다함 없어라
我今大歸依	하여, 제가 이제 지심 귀의하옵고
懺悔三業罪	삼업으로 지은 모든 죄 참회하오며
凡有諸福善	무릇 지은 모든 복업과 선업
至心用回向	지극한 마음으로 회향합니다.
願同寫經人	원하옵나니, 모든 사경수행자들이
盡生極樂國	빠짐없이 극락세계에 태어나
見佛了生死	부처님을 뵈옵고 생사를 요달하여
如佛度一切	부처님처럼 모든 중생 제도하여지이다

佛說阿彌陀經

魏秦三藏法師鳩摩羅什奉

詔譯

如是我聞一時佛在舍衛國祇樹給孤

獨園與大比丘僧千二百五十人俱皆

是大阿羅漢眾所知識長老舍利弗摩

訶目揵連摩訶迦葉摩訶迦栴延摩訶

俱絺羅離婆多周利槃陀伽難陀阿難

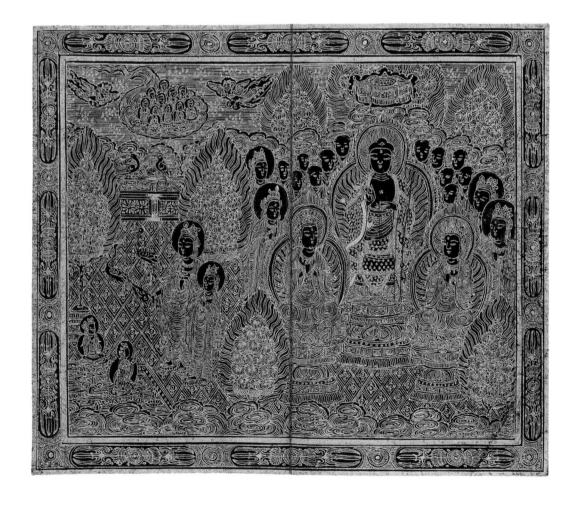

佛說阿彌陀經

佛説阿彌陁経

佛說阿彌陀經

十方三世佛 阿彌陁第一
九品度衆生 威德無窮極
我今大歸依 懺悔三業罪
凡有諸福善 至心用回向
願同寫経人 盡生極樂國
見佛了生死 如佛度一切

정성껏 따라 그린 후 개인적인 발원문을 쓰세요.

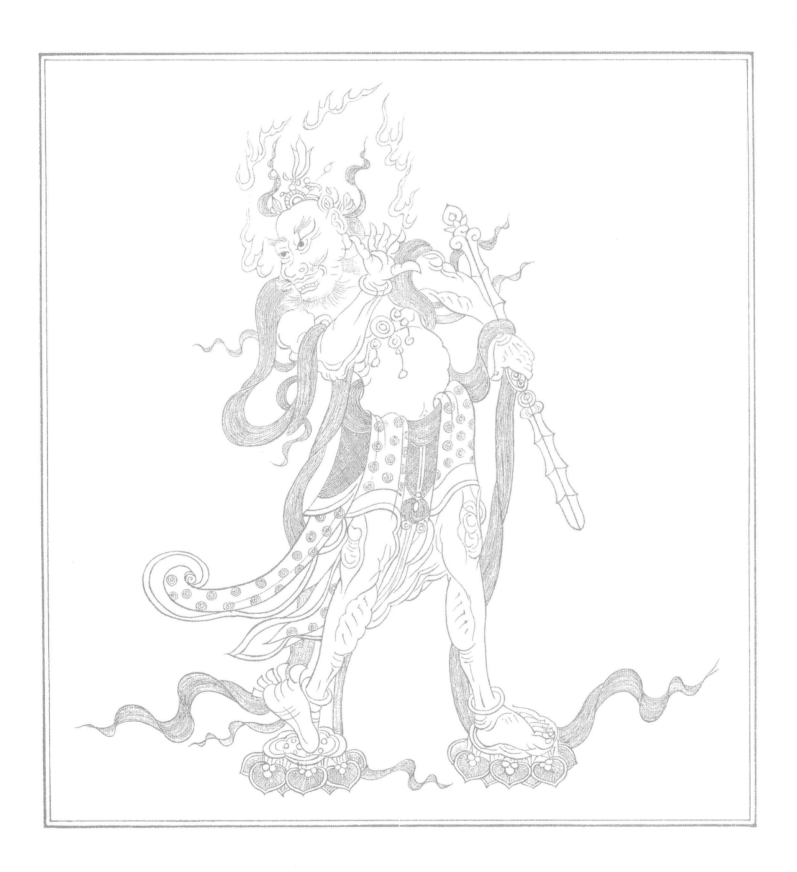

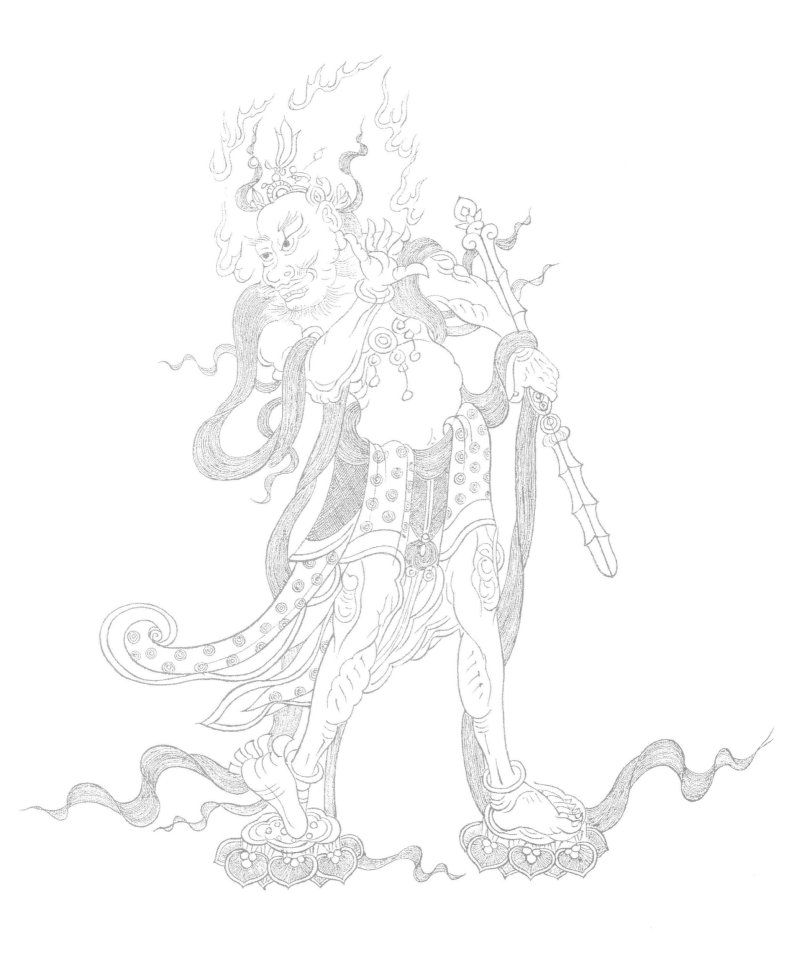

佛說阿彌陀經

三藏法師鳩摩羅什 詔譯

如是我聞一時佛在舍衛國祇樹給孤獨園

與大比丘僧千二百五十人俱皆是大阿羅

漢眾所知識

長老舍利弗摩訶目犍連摩訶迦葉摩訶迦

旃延摩訶拘絺羅離婆多周利槃陀伽難陀

阿難陀羅睺羅憍梵波提賓頭盧頗羅墮迦

留陀夷摩訶劫賓那薄拘羅阿㝹樓馱如是

等諸大弟子并諸菩薩摩訶薩文殊師利法

王子阿逸多菩薩乾陀訶提菩薩常精進菩

薩與如是等諸大菩薩及釋提桓因等無量

諸天大眾俱

爾時佛告長老舍利弗從是西方過十萬億

佛土有世界名曰極樂其土有佛號阿彌陀

今現在說法

舍利弗彼土何故名為極樂其國眾生無有

眾苦但受諸樂故名極樂又舍利弗極樂國

周匝圍繞是故彼國名為極樂

土七重欄楯七重羅網七重行樹皆是四寶

又舍利弗極樂國土有七寶池八功德水充

滿其中池底純以金沙布地四邊皆道金銀

瑠璃頗梨合成上有樓閣亦以金銀瑠璃頗

梨碑磲赤珠碼碯而嚴飾之池中蓮華大如

車輪青色青光黃色黃光赤色赤光白色白

光微妙香潔舍利弗極樂國土成就如是功

德莊嚴

又舍利弗彼佛國土常作天樂黃金為地晝

夜六時雨天曼陀羅華其土眾生常以清旦

各以衣祴盛眾妙華供養他方十万億佛即

以食時還到本國飯食経行舍利弗極樂國

土成就如是功德莊嚴

復次舍利弗彼國常有種種奇妙雜色之鳥

白鶴孔雀鸚鵡舍利迦陵頻伽共命之鳥是

諸眾鳥晝夜六時出和雅音其音演暢五根

五力七菩提分八聖道分如是等法其土眾

生聞是音已皆悉念佛念法念僧

舍利弗汝勿謂此鳥實是罪報所生所以者

何彼佛國土無三惡道舍利弗其佛國土尚

無三惡道之名何況有實是諸眾鳥皆是阿

彌陀佛欲令法音宣流變化所作

舍利弗彼佛國土微風吹動諸寶行樹及寶

羅網出微妙音譬如百千種樂同時俱作聞

是音者自然皆生念佛念法念僧之心舍利

弗其佛國土成就如是功德莊嚴

舍利弗於汝意云何彼佛何故號阿彌陀舍

利弗彼佛光明無量照十方國無所障礙是

故號為阿彌陀又舍利弗彼佛壽命及其人

民無量無邊阿僧祇劫故名阿彌陀

舍利弗阿彌陀佛成佛以来於今十劫又舍

利弗彼佛有无量無边聲聞弟子皆阿羅漢

非是筭數之所能知諸菩薩眾亦復如是舍

利弗彼佛國土成就如是功德莊嚴

又舍利弗極樂国土眾生生者皆是阿鞞跋

致其中多有一生補處其數甚多非是算數

所能知之但可以無量無邊阿僧祇說舍利

弗眾生聞者應當發願願生彼國所以者何

得與如是諸上善人俱會一處

舍利弗不可以少善根福德因緣得生彼國

舍利弗若有善男子善女人聞說阿弥陀佛

執持名號若一日若二日若三日若四日若

五日若六日若七日一心不亂其人臨命終

時阿彌陀佛與諸聖眾現在其前是人終時

心不顛倒即得往生阿彌陀佛極樂國土

舍利弗我見是利故說此言若有眾生聞是

說者應當發願生彼國土

舍利弗如我今者讚歎阿彌陀佛不可思議

功德之利東方亦有阿閦鞞佛須彌相佛大

須彌佛須彌光佛妙音佛如是等恒河沙數

諸佛各於其國出廣長舌相遍覆三千大千

世界說誠實言汝等眾生當信是稱讚不可

思議功德一切諸佛所護念經

舍利弗南方世界有日月燈佛名聞光佛大

燄肩佛須彌燈佛無量精進佛如是等恒河

沙數諸佛各於其國出廣長舌相遍覆三千

大千世界說誠實言汝等眾生當信是稱讚

不可思議功德一切諸佛所護念經

舍利弗西方世界有無量壽佛無量相佛無

量幢佛大光佛大明佛寶相佛淨光佛如是

等恒河沙數諸佛各於其國出廣長舌相遍

覆三千大千世界說誠實言汝等眾生當信

是稱讚不可思議功德一切諸佛所護念經

舍利弗北方世界有燄肩佛最勝音佛難沮

佛日生佛網明佛如是等恒河沙數諸佛各

46

於其國出廣長舌相遍覆三千大千世界說

誠實言汝等眾生當信是稱讚不可思議功

德一切諸佛所護念經

舍利弗下方世界有師子佛名聞佛名光佛

達磨佛法幢佛持法佛如是等恒河沙數諸

佛各於其國出廣長舌相遍覆三千大千世

界說誠實言汝等眾生當信是稱讚不可思

議功德一切諸佛所護念經

舍利弗上方世界有梵音佛宿王佛香上佛

香光佛大燄肩佛雜色宝華嚴身佛娑羅樹

王佛寶華德佛見一切義佛如須彌山佛如

是等恒河沙數諸佛各於其國出廣長舌相

遍覆三千大千世界說誠實言汝等眾生當

信是稱讚不可思議功德一切諸佛所護念

経

舍利弗於汝意云何何故名為一切諸佛所

護念経舍利弗若有善男子善女人聞是経

受持者及聞諸佛名者是諸善男子善女人

諸為一切諸佛之所護念皆得不退轉於阿

耨多羅三藐三菩提是故舍利弗汝等皆當

信受我語及諸佛所說

舍利弗若有人已發願今發願當發願欲生

阿彌陀佛國者是諸人等皆得不退轉於阿

耨多羅三藐三菩提於彼國土若已生若今

生若當生是故舍利弗諸善男子善女人若

有信者應當發願生彼國土

舍利弗如我今者稱讚諸佛不可思議功德

彼諸佛等亦稱讚我不可思議功德而作是

言釋迦牟尼佛能為甚難希有之事能於娑

婆國土五濁惡世劫濁見濁煩惱濁眾生濁

命濁中得阿耨多羅三藐三菩提為諸眾生

說是一切世間難信之法舍利弗當知我於

五濁惡世行此難事得阿耨多羅三藐三菩

提為一切世間說此難信之法是為甚難

佛說此經已舍利弗及諸比丘一切世間天人

阿修羅等聞佛所說歡喜信受作禮而去

佛說阿彌陀經

南無阿彌多婆夜哆他伽哆夜哆地夜他阿

彌唎都婆毗阿彌唎哆悉耽婆毗阿彌唎哆

毗迦蘭帝阿彌唎哆毗迦蘭哆伽彌膩伽伽

郍和多迦隸莎婆訶

50

아미타불사십팔대원

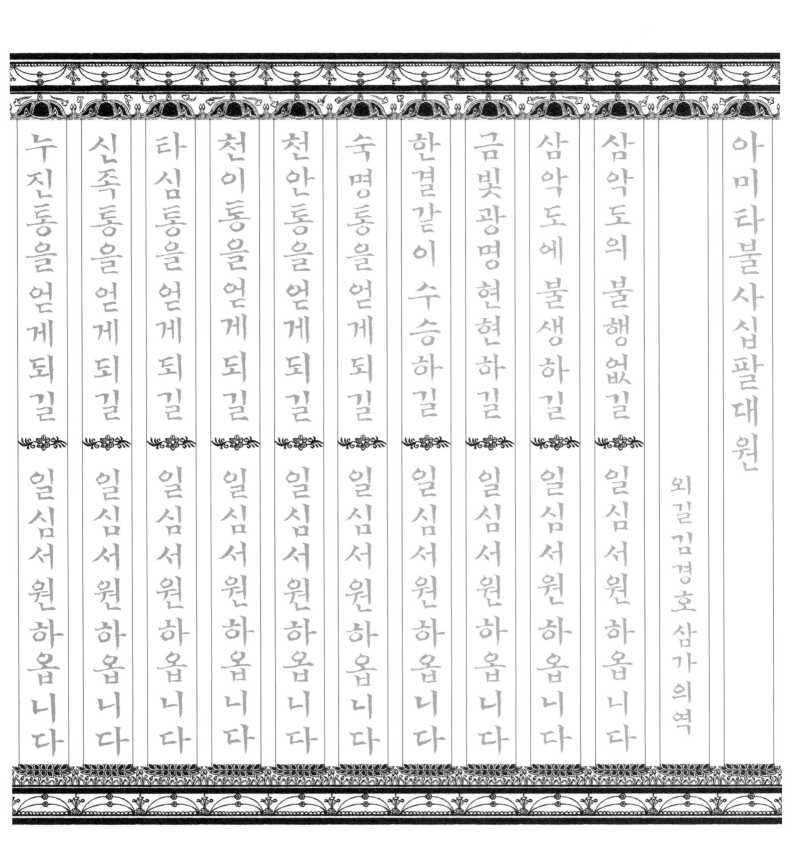

아미타불 사십팔대원

삼악도의 불행없길

삼악도에 불생하길

금빛광명 현현하길

한결같이 수승하길

숙명통을 얻게 되길

천안통을 얻게 되길

천이통을 얻게 되길

타심통을 얻게 되길

신족통을 얻게 되길

누진통을 얻게 되길

일심서원 하옵니다

일심서원 하옵니다

일심서원 하옵니다

일심서원 하옵니다

일심서원 하옵니다

일심서원 하옵니다

일심서원 하옵니다

일심서원 하옵니다

일심서원 하옵니다

일심서원 하옵니다

외길 김경호 삼가 의역

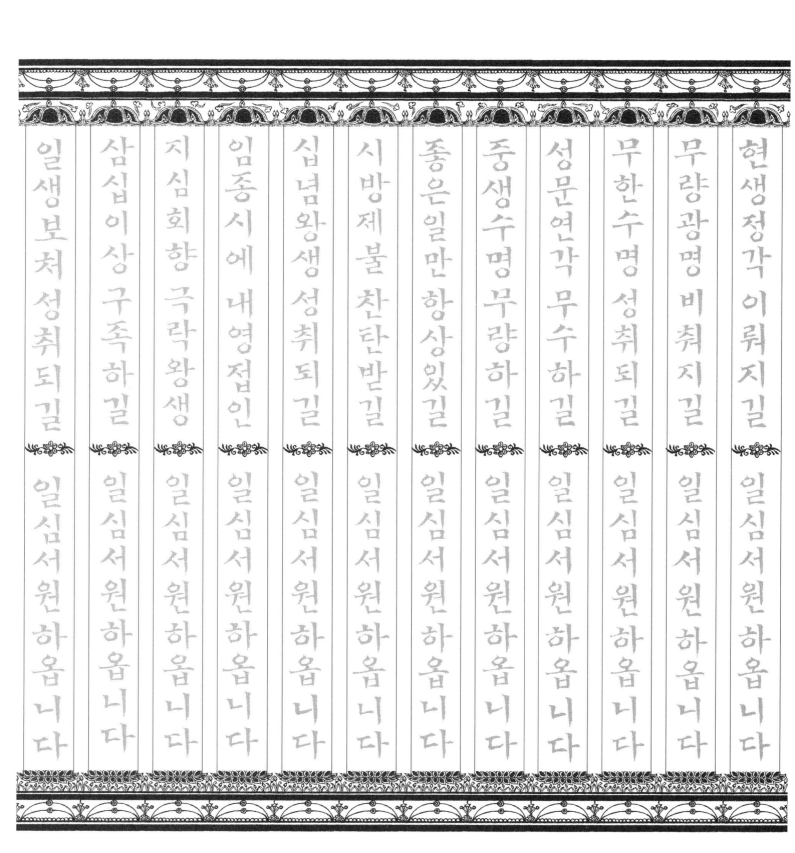

현생정각 이뤄지길 일심서원 하옵니다

무량광명 비춰지길 일심서원 하옵니다

무한수명 성취되길 일심서원 하옵니다

성문연각 무수하길 일심서원 하옵니다

중생수명무량하길 일심서원 하옵니다

좋은일만 항상있길 일심서원 하옵니다

시방제불 찬탄받길 일심서원 하옵니다

십념왕생 성취되길 일심서원 하옵니다

임종시에 내영접인 일심서원 하옵니다

지심회향 극락왕생 일심서원 하옵니다

삼십이상 구족하길 일심서원 하옵니다

일생보처 성취되길 일심서원 하옵니다

제불님께 공양하길 일심서원 하옵니다

여의하게 공양하길 일심서원 하옵니다

일체지로 연설하길 일심서원 하옵니다

나라연몸 얻게 되길 일심서원 하옵니다

일체만물 장엄하길 일심서원 하옵니다

보배나무 광명보길 일심서원 하옵니다

변재지혜 성취되길 일심서원 하옵니다

변재지혜 무량하길 일심서원 하옵니다

청정국토 비춰보길 일심서원 하옵니다

장엄국토 성취되길 일심서원 하옵니다

광명으로 중생제도 일심서원 하옵니다

이름듣고 총지얻길 일심서원 하옵니다

여인몸을 벗어나길
일심서원 하옵니다

이름 듣고 성불하길
일심서원 하옵니다

인천 모두 공경하길
일심서원 하옵니다

의식주가 여의하길
일심서원 하옵니다

기쁨 충만 번뇌 소멸
일심서원 하옵니다

시방제불 정토 보길
일심서원 하옵니다

육근 모두 구족하길
일심서원 하옵니다

삼매중의 제불 공양
일심서원 하옵니다

좋은 가문 태어나길
일심서원 하옵니다

선근 공덕 구족하길
일심서원 하옵니다

삼매 얻어 제불 뵙길
일심서원 하옵니다

원력대로 법문 듣길
일심서원 하옵니다

불퇴전의 자리 얻길
일심서원 하옵니다

삼법인을 증득하길
일심서원 하옵니다

아미타불 사십팔대원

十方三世佛 阿彌陁第一

九品度衆生 威德無窮極

我今大歸依 懺悔三業罪

凡有諸福善 至心用囬向

願同寫經人 盡生極樂國

見佛了生死 如佛度一切

정성껏 따라 그린 후 개인적인 발원문을 쓰세요.

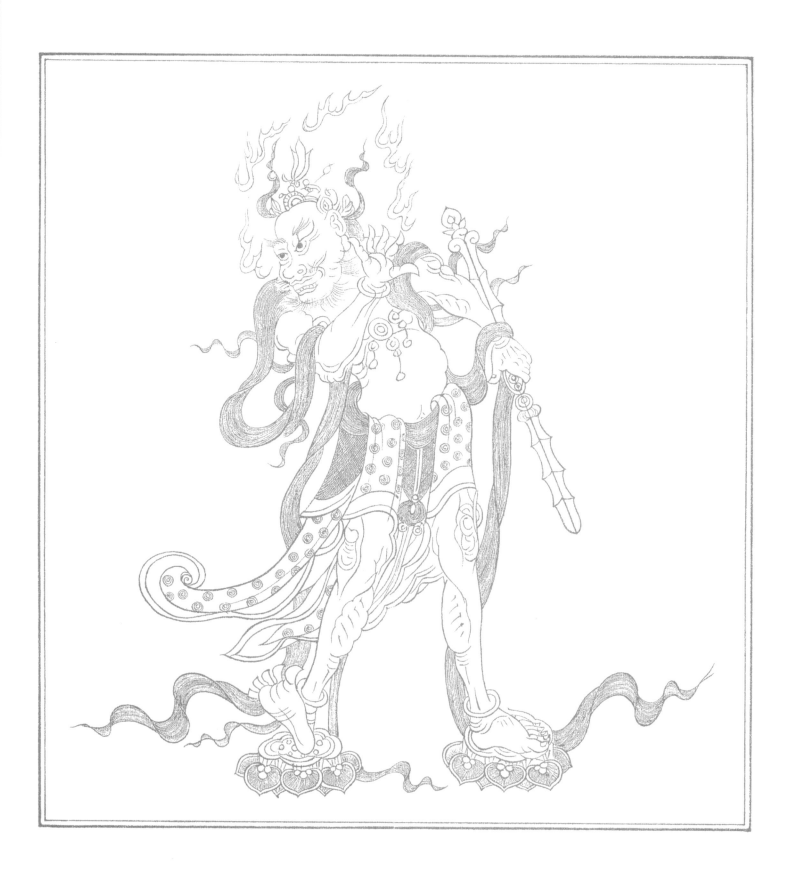

정성껏 따라 그려 보세요.

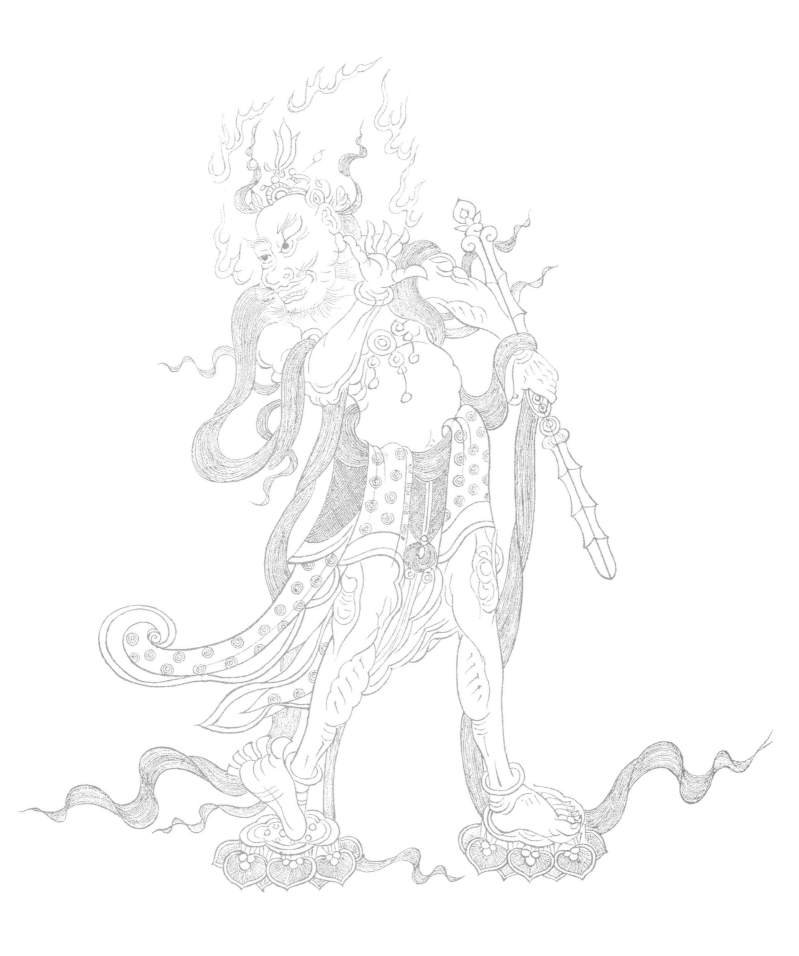

佛說阿彌陀經
불설아미타경

三藏法師鳩摩羅什 詔譯
삼장법사구마라집 조역

如是我聞一時佛在舍衛國祇樹給孤獨園
여시아문일시불재사위국기수급고독원

與大比丘僧千二百五十人俱皆是大阿羅
여대비구승천이백오십인구개시대아라

漢眾所知識
한중소지식

長老舍利弗摩訶目揵連摩訶迦葉摩訶迦
장로사리불마하목건련마하가섭마하가

旃延摩訶拘絺羅離婆多周利槃陀伽難陀
전연마하구치라리파다주리반타가난타

阿難陀羅睺羅憍梵波提賓頭盧頗羅墮迦
아난타라후라교범파제빈두로파라타가

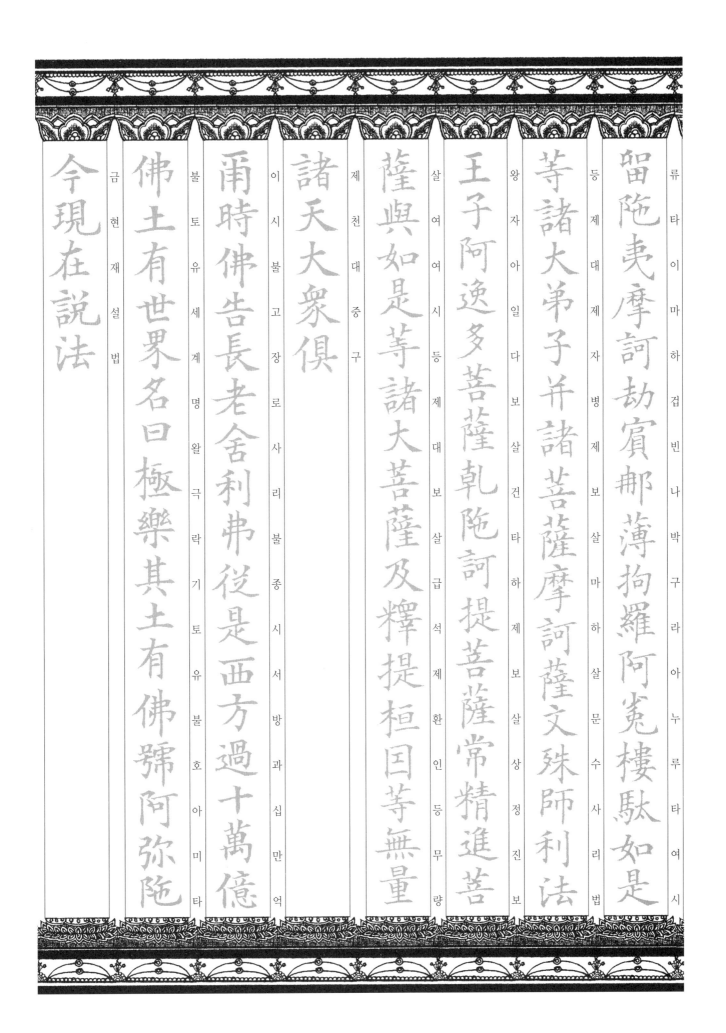

留陁夷摩訶劫賓郍薄拘羅阿㝹樓馱如是
류타이마하겁빈나박구라아누루타여시

等諸大弟子幷諸菩薩摩訶薩文殊師利法
등제대제자병제보살마하살문수사리법

王子阿逸多菩薩乾陀訶提菩薩常精進菩
왕자아일다보살건타하제보살상정진보

薩與如是等諸大菩薩及釋提桓因等無量
살여시등제대보살급석제환인등무량

諸天大衆俱
제천대중구

爾時佛告長老舍利弗從是西方過十萬億
이시불고장로사리불종시서방과십만억

佛土有世界名曰極樂其土有佛號阿弥陁
불토유세계명왈극락기토유불호아미타

今現在說法
금현재설법

舍利弗彼土何故名爲極樂其國衆生無有

衆苦但受諸樂故名極樂又舍利弗極樂國

土七重欄楯七重羅網七重行樹皆是四寶

周匝圍繞是故彼國名爲極樂

又舍利弗極樂國土有七寶池八功德水充

滿其中池底純以金沙布地四邊堦道金銀

瑠璃頗梨合成上有樓閣亦以金銀瑠璃頗

梨硨磲赤珠碼碯而嚴飾之池中蓮華大如

車輪青色青光黃色黃光赤色赤光白色白
거륜청색청광황색황광적색적광백색백

光微妙香潔舍利弗極樂國土成就如是功
광미묘향결사리불극락국토성취여시공

德莊嚴
덕장엄

又舍利弗彼佛国土常作天樂黃金為地晝
우사리불피불국토상작천악황금위지주

夜六時雨天曼陁羅華其土衆生常以清旦
야육시우천만다라화기토중생상이청단

各以衣祴盛衆妙華供養他方十万億佛即
각이의극성묘화공양타방십만억불즉

以食時還到本國飯食經行舍利弗極樂國
이식시환도본국반사경행사리불극락국

土成就如是功德莊嚴
토성취여시공덕장엄

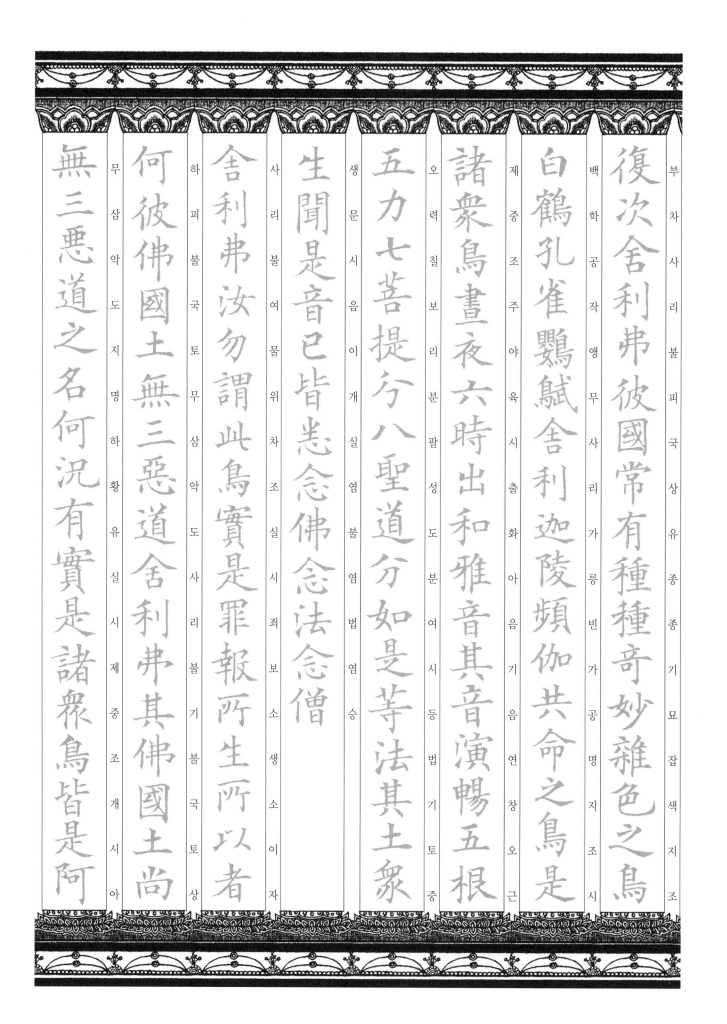

復次舍利弗彼國常有種種奇妙雜色之鳥

부차사리불피국상유종종기묘잡색지조

白鶴孔雀鸚鵡舍利迦陵頻伽共命之鳥是

백학공작앵무사리가릉빈가공명지조시

諸衆鳥晝夜六時出和雅音其音演暢五根

제중조주야육시출화아음기음연창오근

五力七菩提分八聖道分如是等法其土衆

오력칠보리분팔성도분여시등법기토중

生聞是音已皆悉念佛念法念僧

생문시음이개실염불염법염승

舍利弗汝勿謂此鳥實是罪報所生所以者

사리불여물위차조실시죄보소생소이자

何彼佛國土無三惡道舍利弗其佛國土尚

하피불국토무삼악도사리불기불국토상

無三惡道之名何況有實是諸衆鳥皆是阿

무삼악도지명하황유실시제중조개시아

彌陁佛欲令法音宣流變化所作

舍利弗彼佛國土微風吹動諸寶行樹及寶

羅綱出微妙音譬如百千種樂同時俱作聞

是音者自然皆生念佛念法念僧之心舍利

弗其佛國土成就如是功德莊嚴

舍利弗於汝意云何彼佛何故號阿弥陁舍

利弗彼佛光明無量照十方國無所障碍是

故號為阿彌陁又舍利弗彼佛壽命及其人

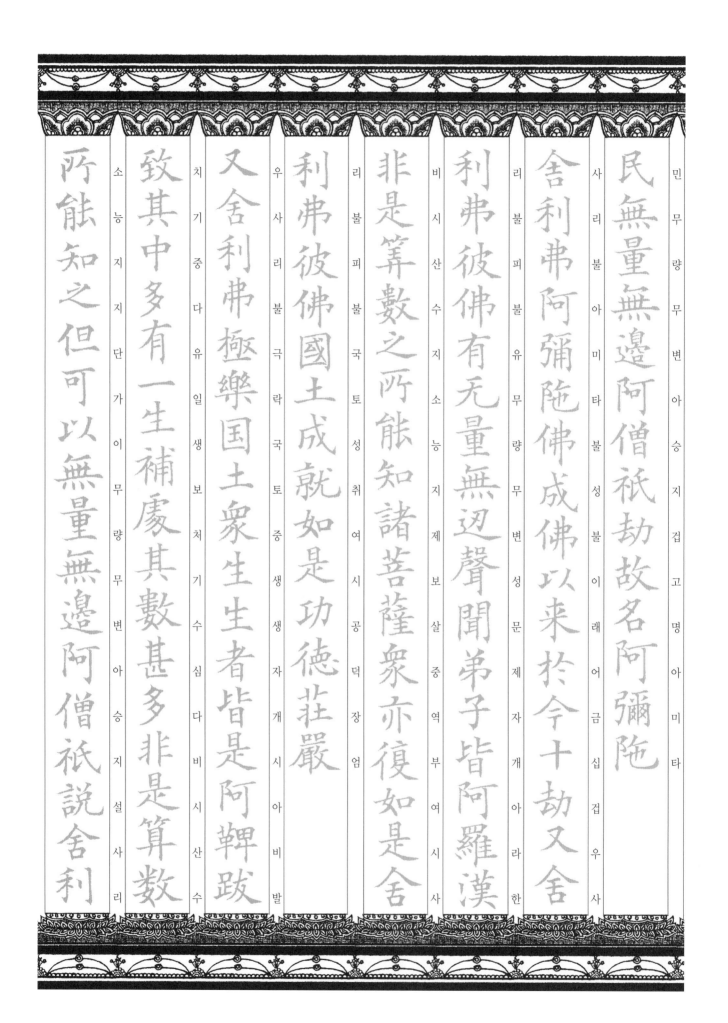

民無量無邊阿僧祇劫故名阿彌陀
민 무량 무변 아승지겁 고명 아미타

舍利弗阿彌陀佛成佛以来於今十劫又舍
사리불 아미타불 성불 이래 금 십겁 우사

利弗彼佛有无量無边聲聞弟子皆阿羅漢
리불 피불 유무량 무변 성문 제자 개 아라한

非是筭數之所能知諸菩薩眾亦復如是舍
비시 산수 지소능지 제보살중 역부여시 사

利弗彼佛國土成就如是功德莊嚴
리불 피불 국토 성취 여시 공덕 장엄

又舍利弗極樂国土眾生生者皆是阿鞞跋
우사리불 극락국토 중생 생자 개시 아비발

致其中多有一生補處其數甚多非是算数
치기중 다유 일생보처 기수 심다 비시산수

所能知之但可以無量無邊阿僧祇說舍利
소능지 단가이 무량 무변 아승지 설 사리

68

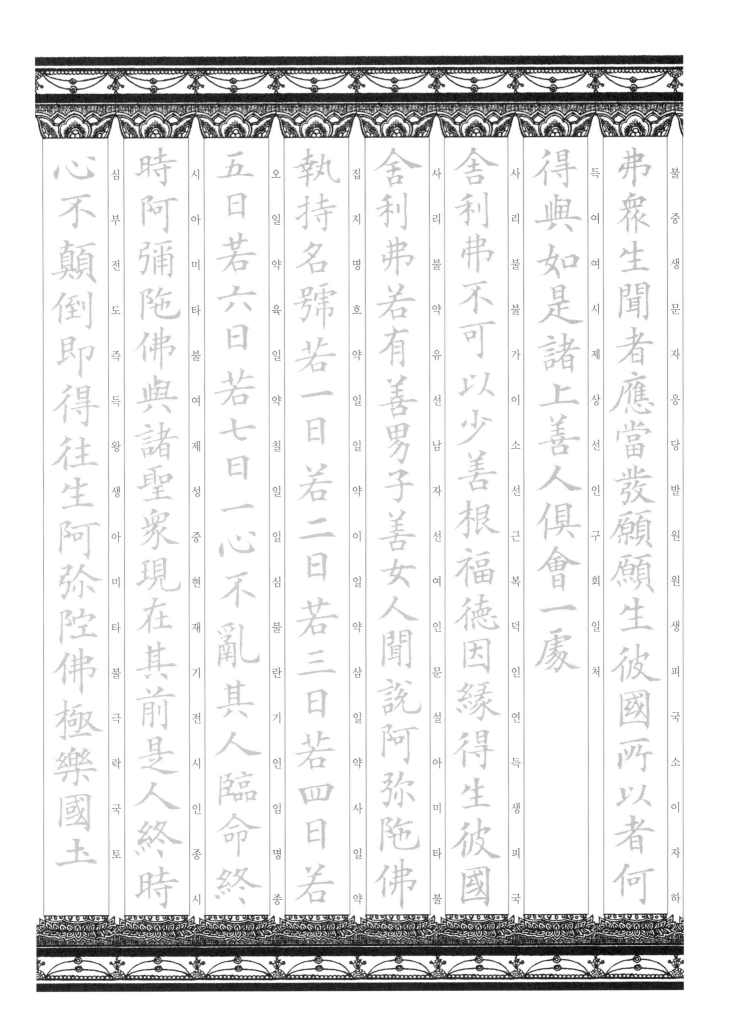

弗衆生聞者應當發願願生彼國所以者何
불 중생문자응당발원원생피국소이자하

得與如是諸上善人俱會一處
득여여시제상선인구회일처

舍利弗不可以少善根福德因緣得生彼國
사리불불가이소선근복덕인연득생피국

舍利弗若有善男子善女人聞說阿彌陀佛
사리불약유선남자선여인문설아미타불

執持名號若一日若二日若三日若四日若
집지명호약일일약이일약삼일약사일약

五日若六日若七日一心不亂其人臨命終
오일약육일약칠일일심불란기인임명종

時阿彌陀佛與諸聖衆現在其前是人終時
시아미타불여제성중현재기전시인종시

心不顛倒即得往生阿彌陀佛極樂國土
심부전도즉득왕생아미타불극락국토

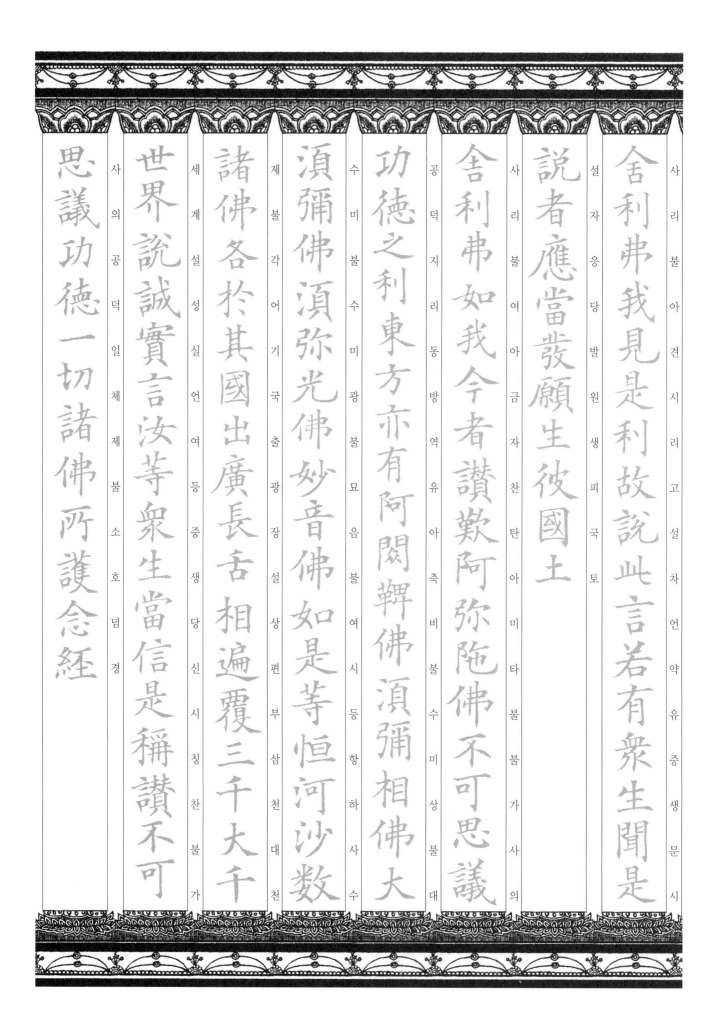

舍利弗我見是利故說此言若有眾生聞是
사리불아견시리고설차언약유중생문시

說者應當發願生彼國土
설자응당발원생피국토

舍利弗如我今者讚歎阿彌陀佛不可思議
사리불여아금자찬탄아미타불불가사의

功德之利東方亦有阿閦鞞佛須彌相佛大
공덕지리동방역유아축비불수미상불대

須彌光佛妙音佛如是等恒河沙數
수미광불묘음불여시등항하사수

諸佛各於其國出廣長舌相遍覆三千大千
제불각어기국출광장설상편부삼천대천

世界說誠實言汝等眾生當信是稱讚不可
세계설성실언여등중생당신시칭찬불가

思議功德一切諸佛所護念經
사의공덕일체제불소호념경

舍利弗南方世界有日月燈佛名聞光佛大
燄肩佛須彌燈佛無量精進佛如是等恒河
沙數諸佛各於其國出廣長舌相遍覆三千
大千世界說誠實言汝等眾生當信是稱讚
不可思議功德一切諸佛所護念經
舍利弗西方世界有無量壽佛無量相佛無
量幢佛大光佛大明佛寶相佛淨光佛如是
等恒河沙數諸佛各於其國出廣長舌相遍

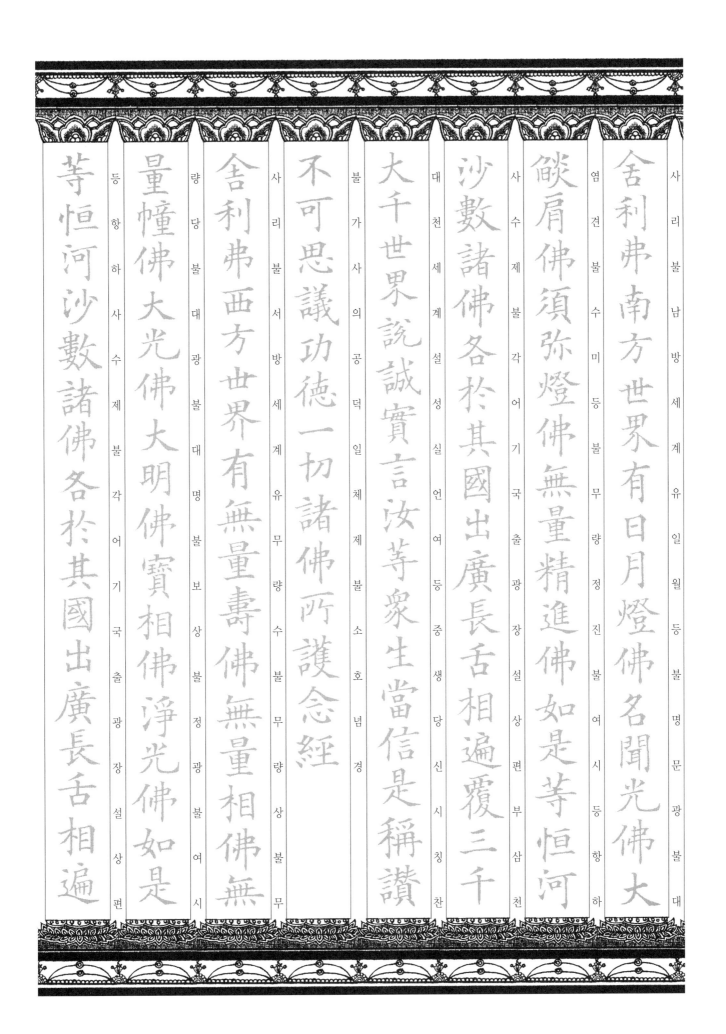

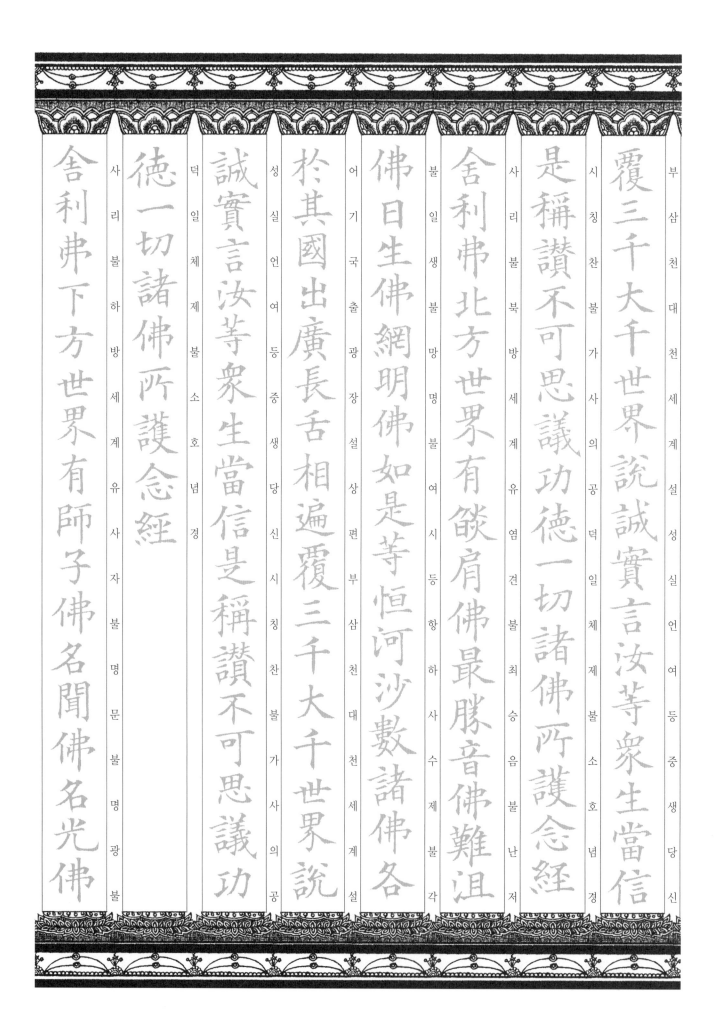

覆三千大千世界說誠實言汝等眾生當信
부삼천대천세계설성실언여등중생당신

是稱讚不可思議功德一切諸佛所護念経
시칭찬불가사의공덕일체제불소호념경

舍利弗北方世界有燄肩佛最勝音佛難沮
사리불북방세계유염견불최승음불난저

佛日生佛網明佛如是等恒河沙數諸佛各
불일생불망명불여시등항하사수제불각

於其國出廣長舌相遍覆三千大千世界說
어기국출광장설상편부삼천대천세계설

誠實言汝等眾生當信是稱讚不可思議功
성실언여등중생당신시칭찬불가사의공

德一切諸佛所護念經
덕일체제불소호념경

舍利弗下方世界有師子佛名聞佛名光佛
사리불하방세계유사자불명문불명광불

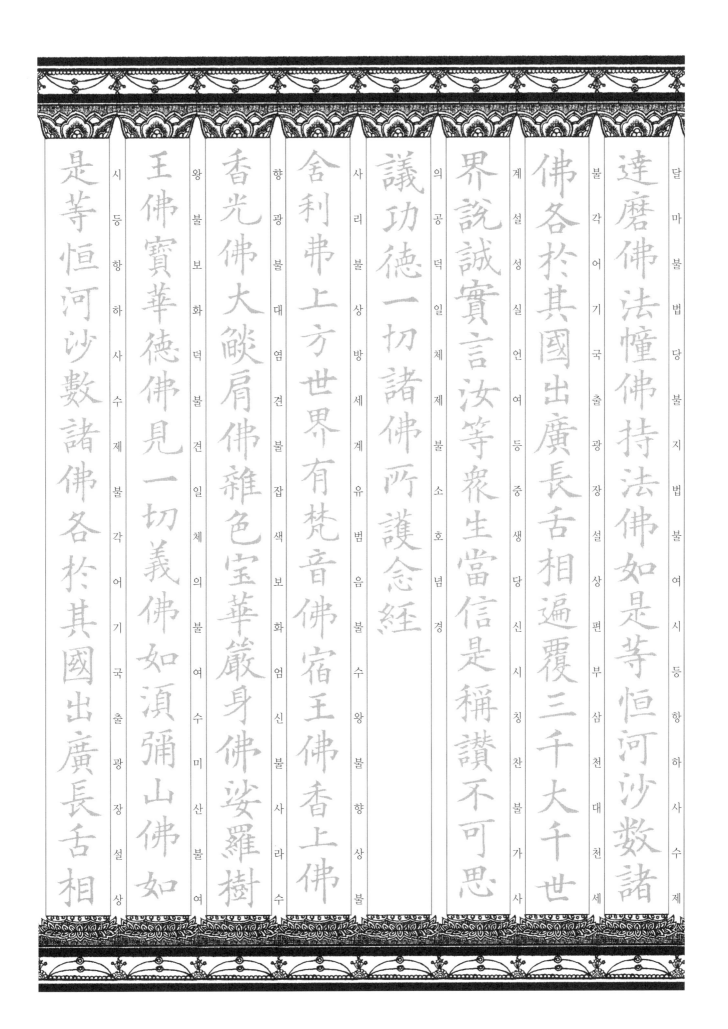

達磨佛法幢佛持法佛如是等恒河沙數諸

佛各於其國出廣長舌相遍覆三千大千世

界說誠實言汝等衆生當信是稱讚不可思

議功德一切諸佛所護念経

舍利弗上方世界有梵音佛宿王佛香上佛

香光佛大燄肩佛雜色宝華嚴身佛娑羅樹

王佛寶華德佛見一切義佛如須彌山佛如

是等恒河沙數諸佛各於其國出廣長舌相

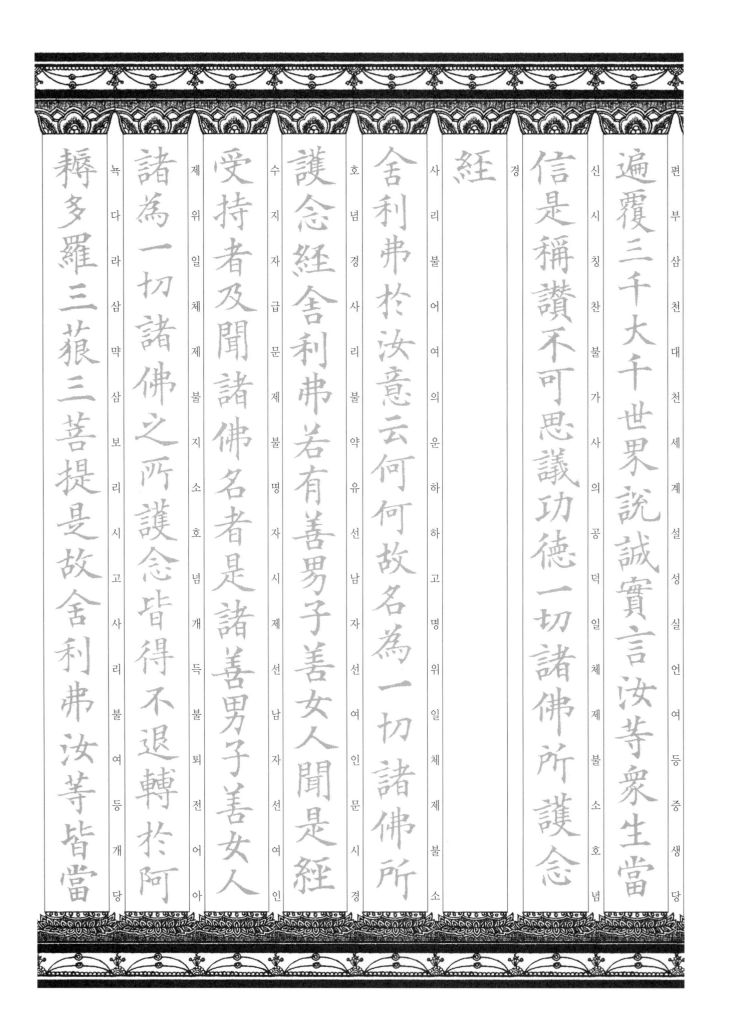

遍覆三千大千世界說誠實言汝等衆生當
편부삼천대천세계설성실언여등중생당

信是稱讚不可思議功德一切諸佛所護念
신시칭찬불가사의공덕일체제불소호념

経
경

舍利弗於汝意云何何故名為一切諸佛所
사리불어여의운하고명위일체제불소

護念経舍利弗若有善男子善女人聞是經
호념경사리불약유선남자선여인문시경

受持者及聞諸佛名者是諸善男子善女人
수지자급문제불명자시제선남자선여인

諸為一切諸佛之所護念皆得不退轉於阿
제위일체제불지소호념개득불퇴전어아

耨多羅三藐三菩提是故舍利弗汝等皆當
녹다라삼먁삼보리시고사리불여등개당

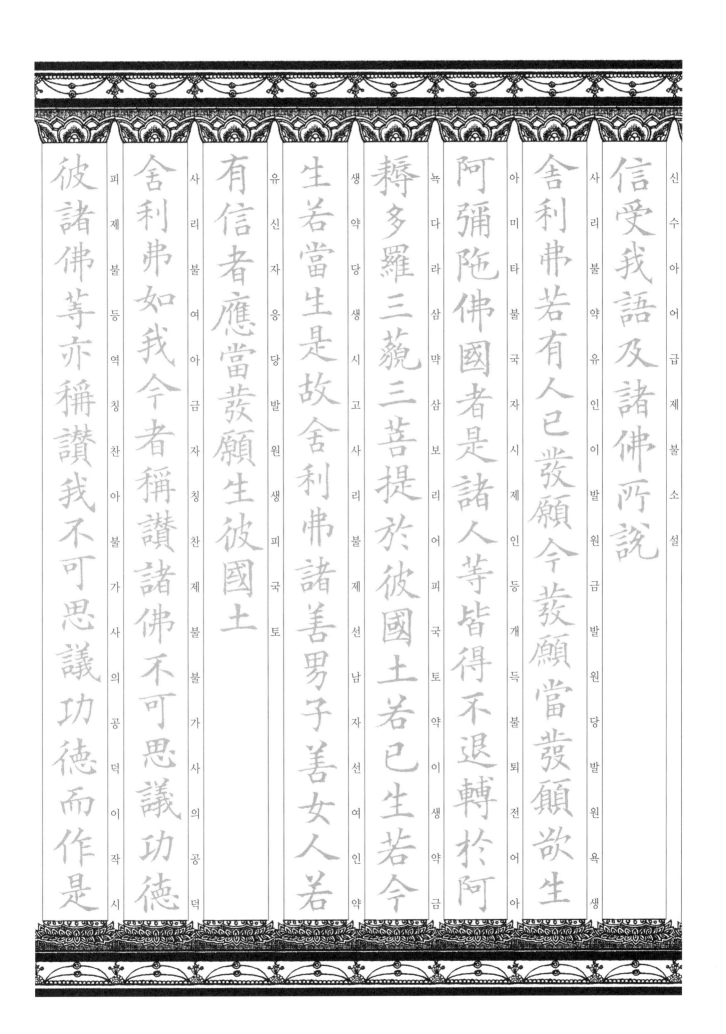

信受我語及諸佛所說

舍利弗若有人已發願今發願當發願欲生

阿彌陁佛國者是諸人等皆得不退轉於阿

耨多羅三藐三菩提於彼國土若已生若今

生若當生是故舍利弗諸善男子善女人若

有信者應當發願生彼國土

舍利弗如我今者稱讚諸佛不可思議功德

彼諸佛等亦稱讚我不可思議功德而作是

신수아어급제불소설

사리불약유인이발원금발원당발원욕생

아미타불국자시제인등개득불퇴전어아

녹다라삼먁삼보리어피국토약이생약금

생약당생시고사리불제선남자선여인약

유신자응당발원생피국토

사리불여아금자칭찬제불불가사의공덕

피제불등역칭찬아불가사의공덕이작시

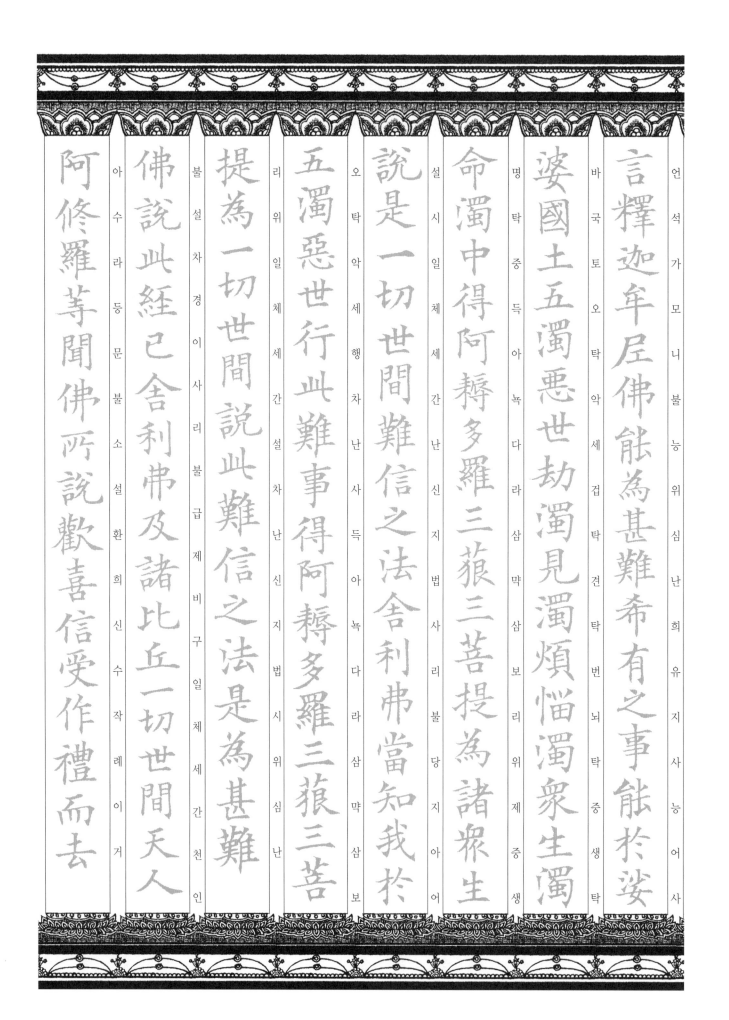

言釋迦牟尼佛能爲甚難希有之事能於娑
婆國土五濁惡世劫濁見濁煩惱濁眾生濁
命濁中得阿耨多羅三藐三菩提爲諸眾生
說是一切世間難信之法舍利弗當知我於
五濁惡世行此難事得阿耨多羅三藐三菩
提爲一切世間說此難信之法是爲甚難
佛說此經已舍利弗及諸比丘一切世間天人
阿修羅等聞佛所說歡喜信受作禮而去

佛說阿彌陀經 불 설 아 미 타 경

南無阿彌多婆夜哆他伽哆夜哆地夜他阿

弥唎都婆毘阿彌唎哆悉耽婆毘阿弥唎哆

毘迦蘭帝阿弥唎哆毘迦蘭哆伽彌膩伽伽

郍和多迦隸莎婆訶

77　佛說阿彌陀經

아미타불 사십팔대원

외길 김경호 삼가 의역

삼악도의 불행없길

일심서원 하옵니다

삼악도에 불생하길

일심서원 하옵니다

금빛광명 현현하길

일심서원 하옵니다

한결같이 수승하길

일심서원 하옵니다

숙명통을 얻게되길

일심서원 하옵니다

천안통을 얻게되길

일심서원 하옵니다

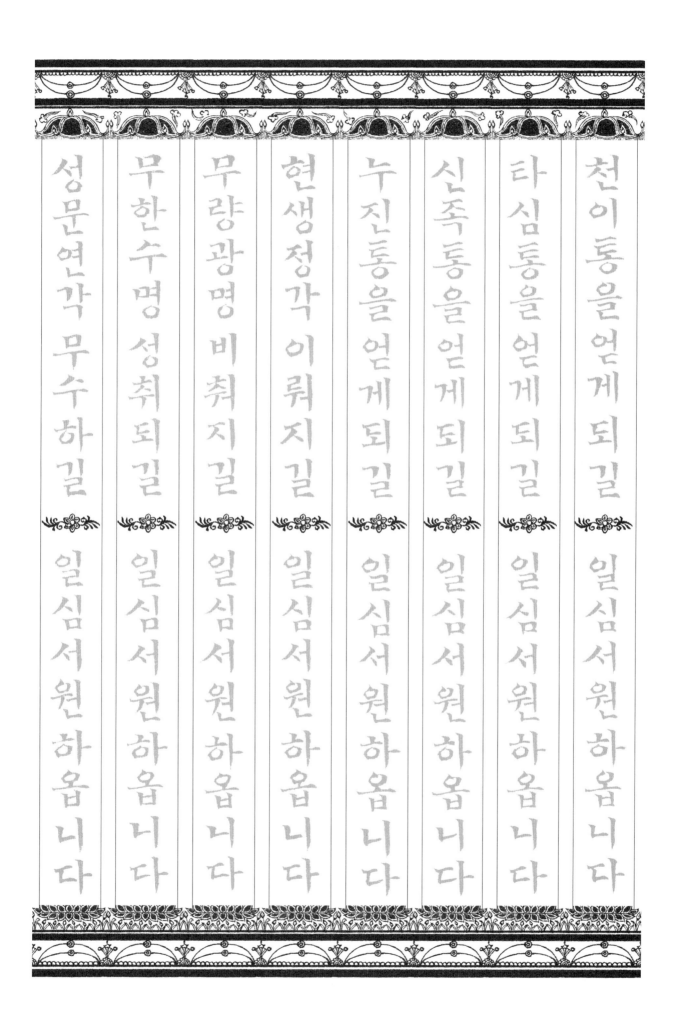

천이통을 얻게 되길

일심서원 하옵니다

타심통을 얻게 되길

일심서원 하옵니다

신족통을 얻게 되길

일심서원 하옵니다

누진통을 얻게 되길

일심서원 하옵니다

현생정각 이뤄지길

일심서원 하옵니다

무량광명 비춰지길

일심서원 하옵니다

무한수명 성취되길

일심서원 하옵니다

성문연각 무수하길

일심서원 하옵니다

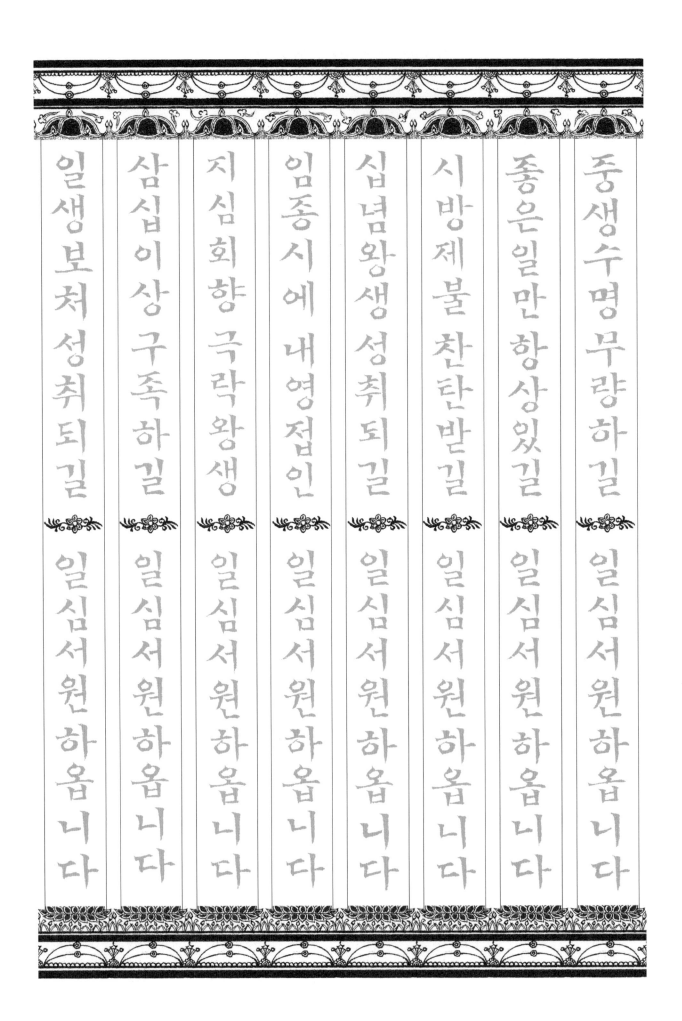

중생수명무량하길

일심서원하옵니다

좋은일만 항상있길

일심서원하옵니다

시방제불 찬탄받길

일심서원하옵니다

십념왕생 성취되길

일심서원하옵니다

임종시에 내영접인

일심서원하옵니다

지심회향 극락왕생

일심서원하옵니다

삼십이상 구족하길

일심서원하옵니다

일생보처 성취되길

일심서원하옵니다

제불님께 공양하길 일심서원하옵니다

여의하게 공양하길 일심서원하옵니다

일체지로 연설하길 일심서원하옵니다

나라연몸 얻게되길 일심서원하옵니다

일체만물 장엄하길 일심서원하옵니다

보배나무 광명보길 일심서원하옵니다

변재지혜 성취되길 일심서원하옵니다

변재지혜 무량하길 일심서원하옵니다

청정국토 비춰보길
일심서원 하옵니다

장엄국토 성취되길
일심서원 하옵니다

광명으로 중생제도
일심서원 하옵니다

이름듣고 총지얻길
일심서원 하옵니다

여인몸을 벗어나길
일심서원 하옵니다

이름듣고 성불하길
일심서원 하옵니다

인천모두 공경하길
일심서원 하옵니다

의식주가 여의하길
일심서원 하옵니다

기쁨충만 번뇌소멸 일심서원 하옵니다

시방제불 정토보길 일심서원 하옵니다

육근모두 구족하길 일심서원 하옵니다

삼매중의 제불공양 일심서원 하옵니다

좋은가문 태어나길 일심서원 하옵니다

선근공덕 구족하길 일심서원 하옵니다

삼매얻어 제불뵙길 일심서원 하옵니다

원력대로 법문듣길 일심서원 하옵니다

아미타불 사십팔대원

삼법인을 증득하길
일심서원 하옵니다

불퇴전의 자리 언길
일심서원 하옵니다

〈아미타경〉 변상도 제작 순서

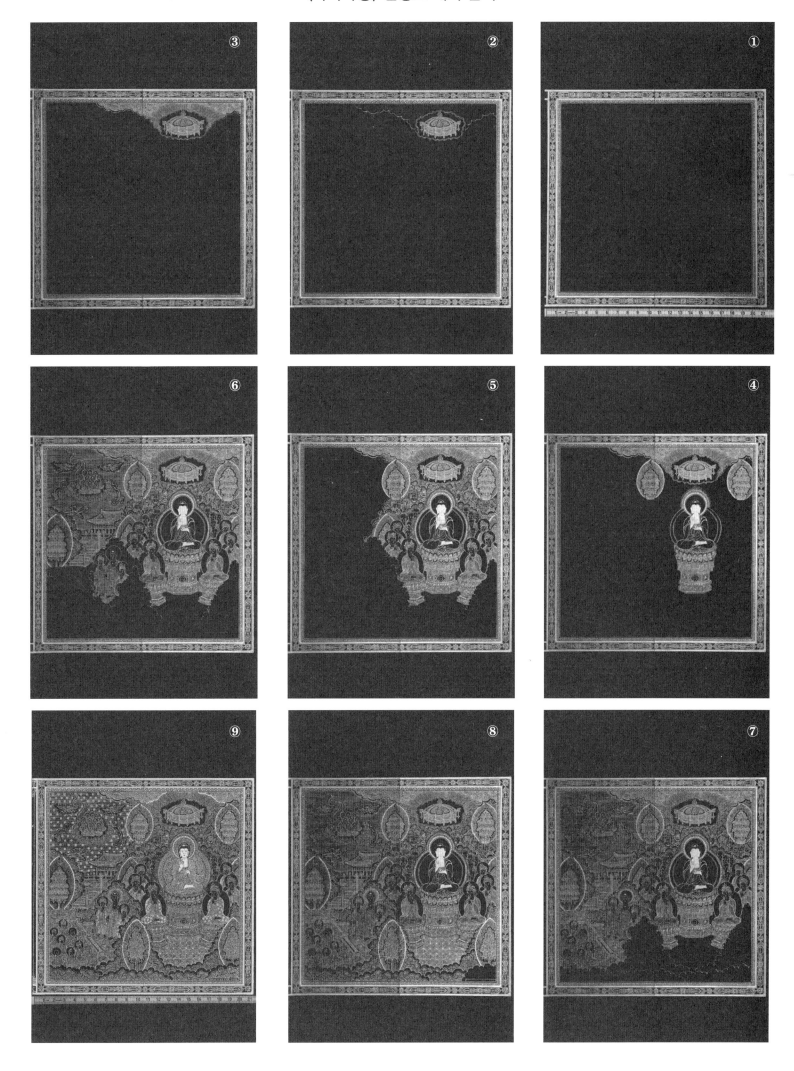

전통사경 교본 시리즈 ⑤

佛説阿彌陁経

초판 1쇄 인쇄 ｜ 2017년 1월 10일
초판 1쇄 발행 ｜ 2017년 1월 15일

지 은 이 ｜ 김경호
펴 낸 이 ｜ 김경호

펴 낸 곳 ｜ 한국전통사경연구원
출판등록 ｜ 2013년 10월 7일, 제25100-2013-000075호
주　　소 ｜ 03695 서울특별시 서대문구 홍연2길 21, 201호 (연희동)
전　　화 ｜ 02-335-2186, 010-4207-7186
E-mail ｜ kikyeoho@hanmail.net
블 로 그 ｜ http://blog.naver.com/eksrnswkths(단군자손)

제 작 처 ｜ (주)서예문인화
　　　　　서울시 종로구 사직로 10길 17 (내자동)
　　　　　Tel. 02-738-9880
디 자 인 ｜ 이선정

ⓒ Kim Kyeong Ho, 2017

ISBN 979-11-87931-00-3

값 20,000원